U0119382

王仲羅

書法及字畫

個展紀念冊

博客思出版社

王仲孚教授簡歷

1936 年生於山東省黃縣（今龍口市）

台中師範、台灣師大史地系畢業

台灣師大歷史研究所碩士

小學教師、高中歷史教師

台灣師大歷史系所教授、系所主任、文學院長

中國文化大學史學系教授

於台灣師大歷史系所、文化大學史研所、東吳大學歷
史系、輔大夜歷史系教授中國上古史課程近三十年

目 錄

本畫冊之完成，得林秀琴大德之贊助

特此致謝

2018 年 4 月 30 日

序文及感謝辭

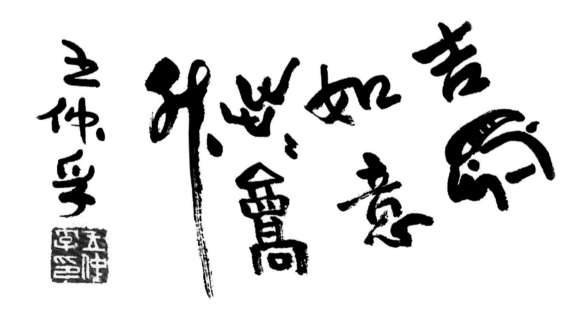

吾心如意 世事能成

之仲平

鄭翼翔教授推薦序

　　仲孚兄與我在師範大學入學新生訓練時認識，我倆都是逃難到台灣來的北方人，談話時都有北方人的口音，當聊起來，才知他來自山東省，而我是河南省人，也因此我倆在師範大學就成了常常聯絡的同學……至今已有五十多年了。

　　在去年，仲孚兄要我寫篇序文，給他預計出版的書畫冊增點色。記得見面時他告訴我將於一週後與王大嫂到大陸去旅遊，我那天還說，我們已經習慣台灣的氣候，而冬天的大陸是很冷的，要注意身體，要帶常用藥。想不到之後就聽到不幸之事，仲孚兄在大陸突然發作心肌梗塞而往生……因為非常難過，替他寫的序文因而中斷！

　　回憶在師大讀書那幾年，因為我倆都喜愛中華文化，所以學校舉辦的藝文活動，我們都會相約參與。他讀的是歷史學系，我讀的是藝術學系，雖然專業不同，但都非常喜愛書法，也常會寫寫毛筆字、練練書法。而為了使我們都能更進步，所以我們向國文學系文字學大師魯實先教授求教。魯教授是精研漢字大師，他對我倆的教學，非常的仔細，使我倆對漢字的構造、漢字的演進變化、漢字的涉獵素質日益精進。相傳從夏代至商代後期才將漢字建基成熟而成就了中國書法史，這段歷史是從四千七百年前甲骨文起的，自學習甲骨文書法之精華後，象形文字、鳥蟲文字、金文、籀文、大篆、小篆、隸書、章草、今草、魏碑、楷書、行書、草書、狂草書，書法不斷的變化，使書法有了豐富的不同風格，也成就了我國書法藝術形式，更因為中華民族歷史悠久，文化又博大精深，使中國書法成為當今世界上獨一的書法美學。

　　仲孚兄與我師大畢業後，他留校服務，我被分發到台北市第一女子高中服務，有三年時間因此連絡少了。我再返回師大服務時才發現仲孚兄從古老的甲骨文字中找到了許多靈感及生活相關的哲學思想，又再由他的史學博深的感悟，讓他的書法有了獨特的書畫面貌，這樣的書藝創作，真是太不容易了。那時仲孚兄已在歷史學系擔負行政要務，對行政工作、教學負擔非常忙碌，獲得同仁敬佩、學生愛戴，學校的文藝活動更努力配合發展推廣，因此在文學院推

選院長時，國文學系、英文學系、歷史學系、地理學系、英語教學研究會、英譯研究所等眾教授共同推選王仲孚教授擔當文學院院長的職務，並兼任歷史學會副會長，這可是國立台灣師範大學非常崇高的學術名位。

　　王院長往生轉瞬也已數月，我因難過許久，原要為他寫的序文因而中斷，五十多年的事又回到記憶中，雖然已不全完備，我還能寫出來，就作為追憶文看吧。

仲孚兄惠存

依古更有新景

啟書畫新面貌

弟鄭翼翔敬題

練福星會長推薦序

　　中華文化歷時五千年，有強大融合力量，實乃因自古迄今雖各代均有變革，但總維持一貫思想脈絡延伸而下，由自然而人文，因此根深基穩。

　　中國文字在世界各國文字中也最為特殊，變化最多，寓意尤其豐富，而書寫中作者意到筆到，不能塗改修飾，充分表現個人風格，書法雖然是線條變化所組成，本身卻更是一種高超的藝術。

　　王院長仲孚先生早年台中師範畢業，因受眾所敬愛的國畫大師呂佛庭老師的鼓舞，對書畫產生興趣，呂老師精通詩書畫，山水均以線條為皴，下筆工整嚴謹，渾厚有力，充分表現出書法線條之美。王院長得其精髓，其後再進一步，長年研究史學，並於國立台灣師範大學歷任教授、系主任及文學院長等，及校外要職，以其博大精深之研究，指導甚多知名博碩士生，桃李滿天下且著作等身，對於整體文化層面均有極深入之了解和探討，進而首創「文字畫」融合歷代文字之美，古體今用，以字為畫，自成體系，誠為藝壇奇才。

　　漢字之構成在六書中，有自最古老巖洞壁畫的「畫成其物」開始，再演變至「察而見義」者，有合體表達字義字音者，或採轉注假借方式以表達書法外之概念者。王院長除循古籍精研甲骨、鐘鼎、篆、隸、草、行、楷一貫而下，為國內最頂尖專家，並將之成畫，表現各種形式，又開拓新局，以書法作品載道以文，或採雋永文句美化生活、或表達古今名言激勵人心，十分多樣地呈現，不拘風格，還有時也將之做成各種姿態，如俯首啃草的羊、悠遊的魚及仰嘯奔騰的馬變成藝術品者。除運用各時代不同文字特性與意涵並充分掌握古今文字的樸拙典雅、純真嚴謹及延伸而後至今的自由畫意，多元、多彩及個人風格等現代特質，已至隨心所欲而不踰矩之境界。使書法文字大大的擴大了藝術鑑賞領域，也可説是將書畫開跨領域創作的先河者，這也正與世界藝壇發展跨領域思潮相契合，此係時代背景使然，也無怪乎每次展出，眾皆競相珍藏，且許多書畫界人士及學生圍繞，唯恐錯失受教良機，而學界也尊之為「文字畫大師」確屬實至名歸。

中華文化已漸成世界潮流的今天，以書法表現的文字畫根基上承襲了固有文化傳統，進而提高認知水準，擴大創作空間，使世界上的人們都更了解書法藝術，這對於弘揚中華文化的博大精深貢獻甚大。而王大師的新創作在書法水墨及藝術史上將必有極重要且極崇高的歷史定位，令人景仰。

　　由於多次有幸與王大師於畫會中參展，王院長總是充滿活力與創造力，今年初夏在國立台灣藝術教育館展出時，亦群聚觀眾欣賞作品，令人流連忘返。

　　本次王大師將其著作創意擬再編印成冊，以公諸同好學界、藝壇及友人，經要求代為作序一篇，本人才疏學淺，忝為藝友書畫會會長，自然榮幸地樂為之序，藉以說明與彰顯王大師創作成就及在藝術史上之重要意義，並藉此對其長年於台灣藝術界最高學府春風化雨、百年樹人的精神致上最崇高之敬意。

　　　　　　　　　　藝友書畫會會長

仲子學長屬

畫中有字

弟王關仕 敬題

仲羅教授書法文字畫

依類象形
獨造書藝

辛巳仲冬簡明勇書

趙寧教授題詩畫

傳道授業解惑忙
善緣好運福澤長
笑傲江湖等閒事
書海遣懷有魚羊

—— 仲公新書出爐
茶房趙寧詩畫
敬賀壬午年春

感 謝 辭

　　我從事「書法文字畫」的寫作，要感謝許多人的鼓勵和幫助。緣於我在台灣師大歷史系、中國文化大學史學系擔任中國上古史專題研究等課程的研究與教學，為了避免學習枯燥，我常把一些古文字的象形字，寫成書法，送給學生，還不敢公開展示。十多年前得老同學師大美術系教授鄭翼翔兄鼓勵，大膽創作，在台灣師大圖書館舉行首次個展，並於 2002 年出版第一本畫冊《王仲孚書法文字畫》，承蒙師大同仁副校長賴明德教授、文學院長蔡宗陽教授、藝術學院院長康台生教授惠賜宏文鼓勵，師大國文系書法大師王關仕教授、簡明勇教授、杜忠誥教授、美術系鄭翼翔教授惠賜墨寶為畫冊增光，感激不盡。

　　這本畫冊的問世，首先感謝台中林秀琴女士慨贈畫冊出版費，使畫冊的印製，作品的裱褙，得以無虞匱乏；復于本年五月得陳亞寧學棣推薦，在行天宮圖書館舉行「王仲孚教授書法文字畫個展」，承蒙中師學長葉文堂館長鼎力支持，免費提供展場及服務，周淑珍小姐費心布展、照應，備極辛勞。

　　以上，銘感於心，永誌不忘！

<div align="right">王仲孚　2018.09.25</div>

書法文字個展紀念

一、橫幅

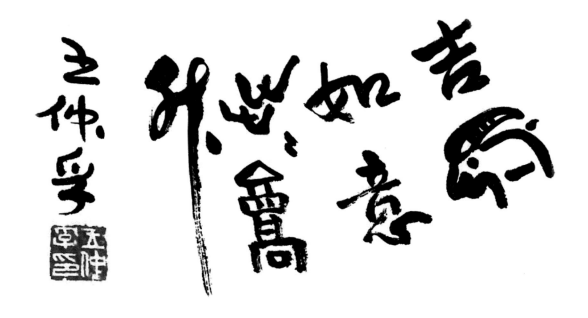

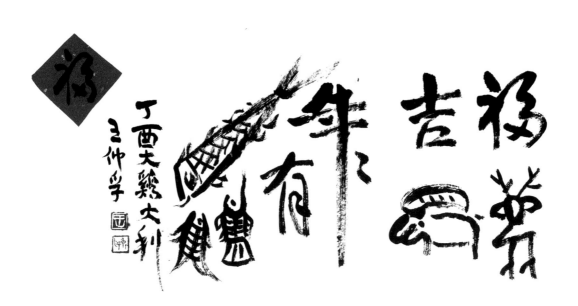

福鹿吉羊　年年有魚

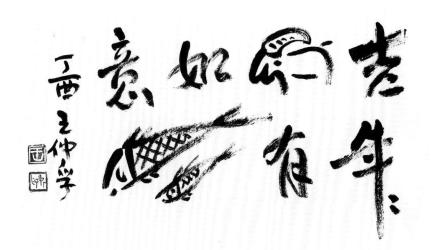

吉羊如意　年年有魚

吉羊有魚　福鹿壽康

吉羊如意　福鹿永康

大魚一尾壽爾康

勇奔前程　馬到功成

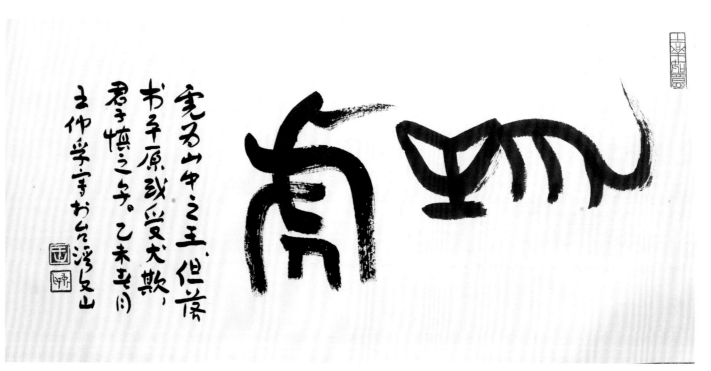

虎乃山中之王，但為
书子原或受犬欺，
君子慎之矣。乙未辛月
士仲学宇於台湾文山

金文虎字

龍飛鳳舞慶有魚

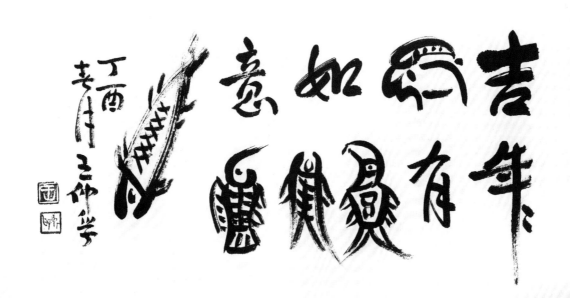

吉羊如意　年年有魚

大魚一尾壽爾康

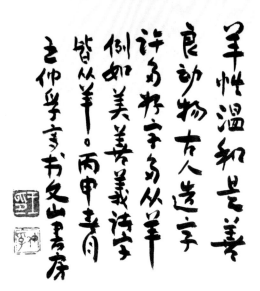

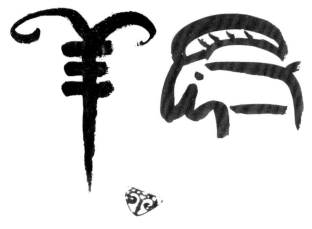

羊性溫和是美
良動物古人造字
許多特字多从羊
例如美善義達字
皆从羊。丙申春青
之仲华享書久山書房

羊羊

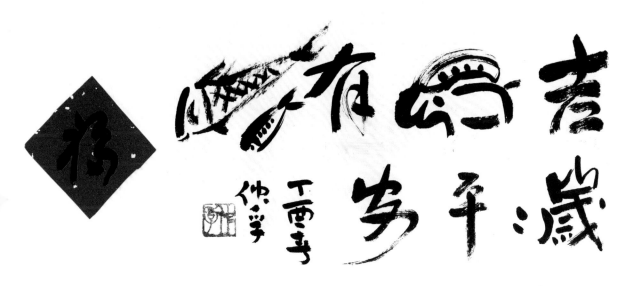

吉羊有魚　歲歲平安

金文馬字諸形（勇往直前）

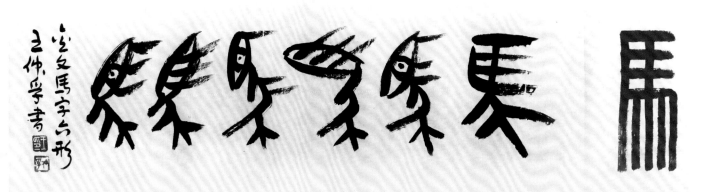

金文馬字六形

吉羊如意　步步高升

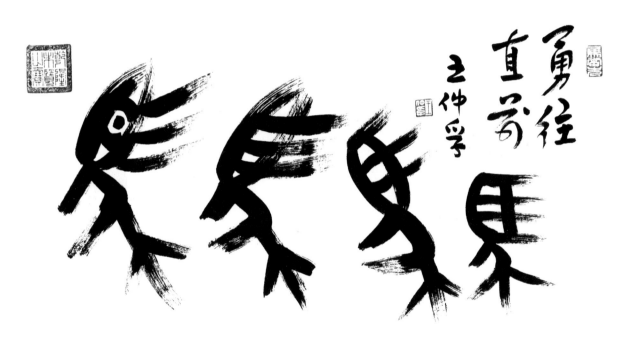

勇往直前

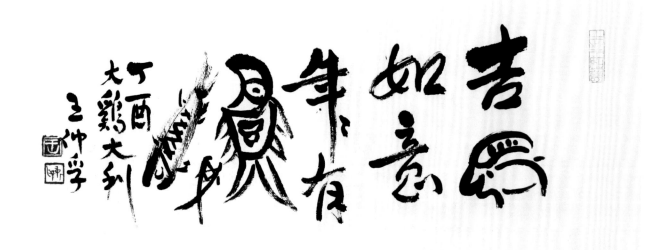

吉羊如意　年年有魚

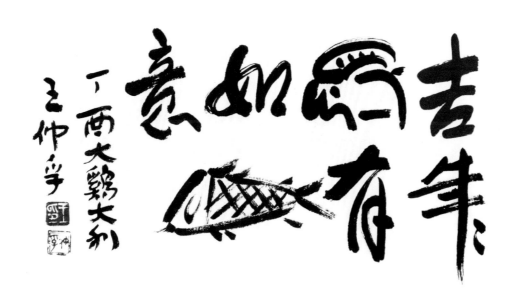

吉羊如意　年年有魚

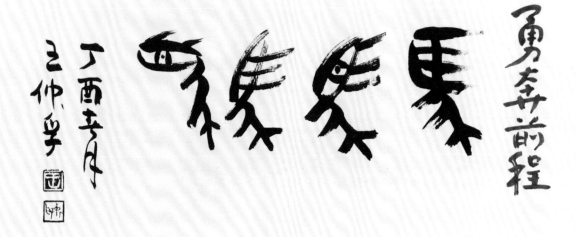

勇奔前程

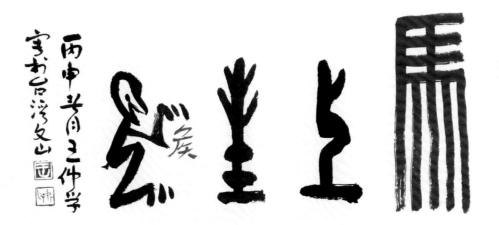

馬上封侯

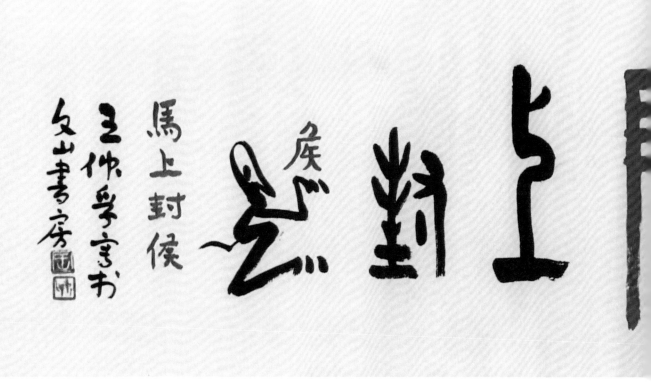

勇奔前程　馬上封侯

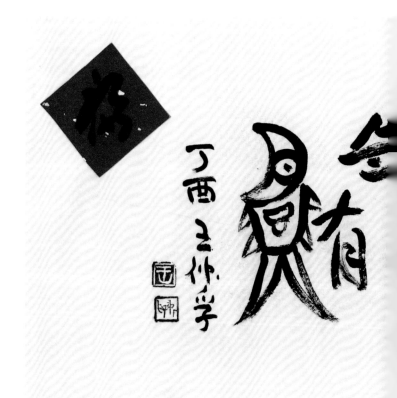

吉羊如意　年年有魚

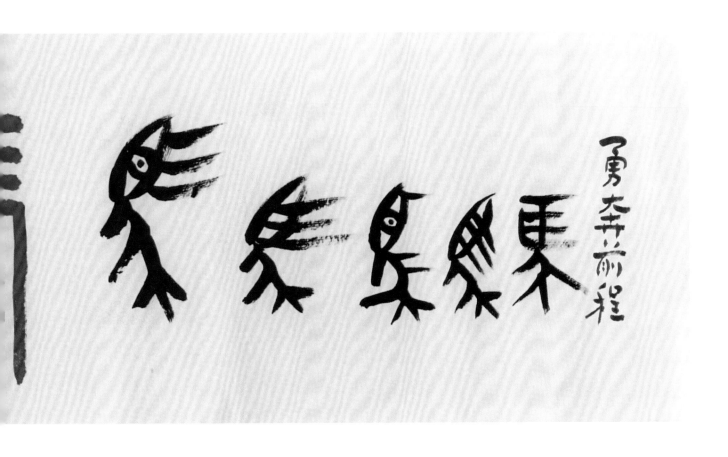

大奔前程

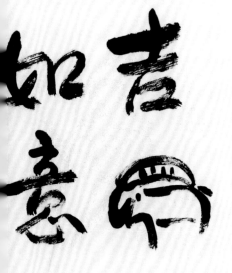

吉祥如意

書法文字個展紀念

二、直幅

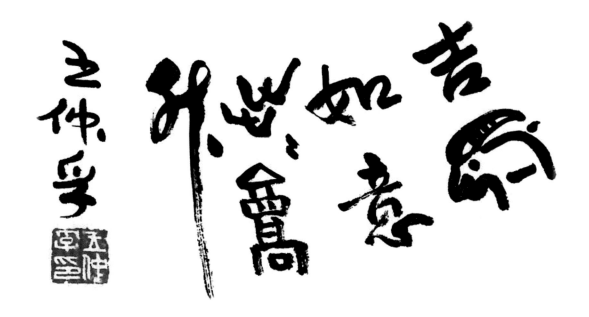

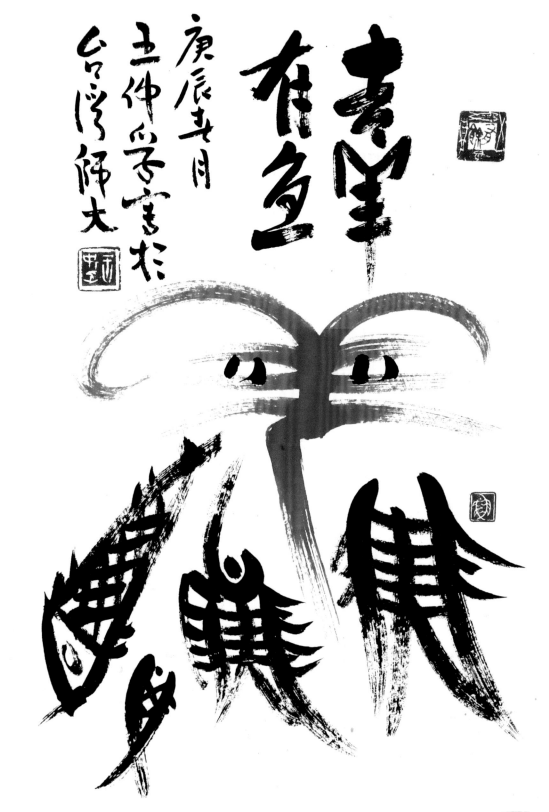

吉羊有魚

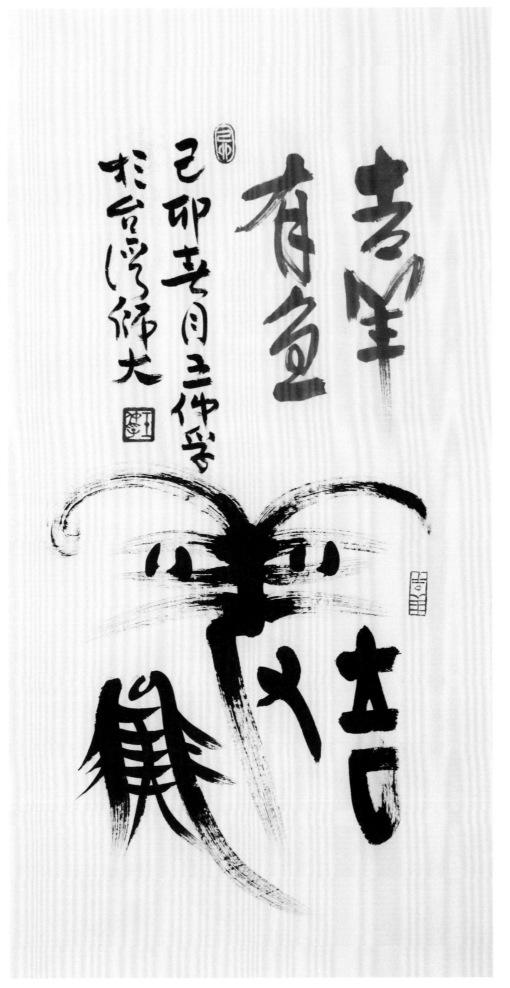

吉羊有魚

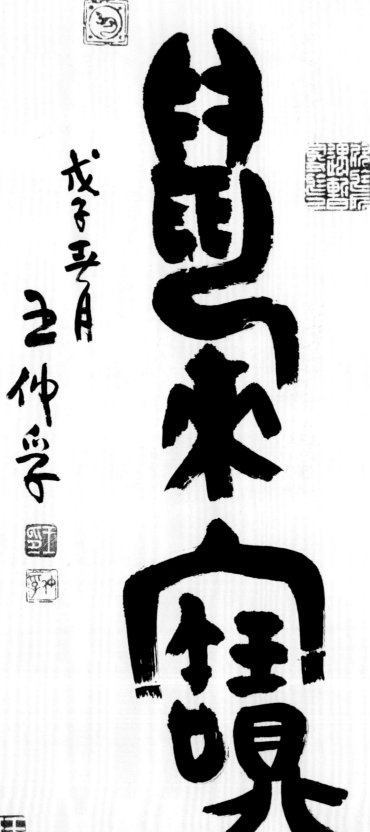

戊子正月 王仲孚

鼠來寶

48

人面
魚紋

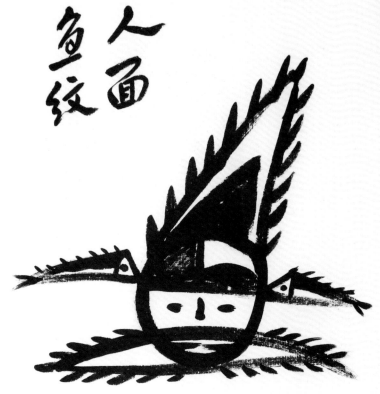

此人面魚紋見於西安半坡
彩陶缽係新石器時代之
巫師其以魚形裝飾
者乃相信捕魚会豐
收故也人類與之家謂之
同類相生律之卯
葵卯五仲夏學害於
其藝污師大歴史學系

49

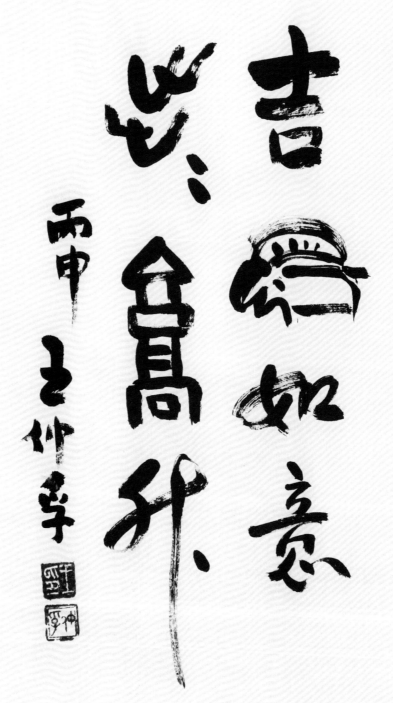

吉羊如意　步步高升

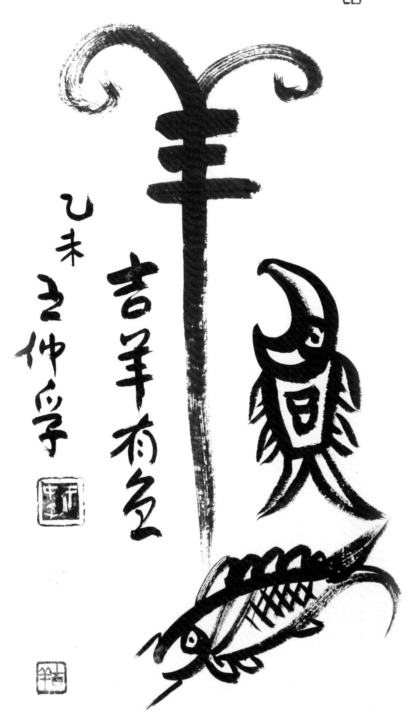

吉羊有魚

乙未之仲春 吉羊有魚

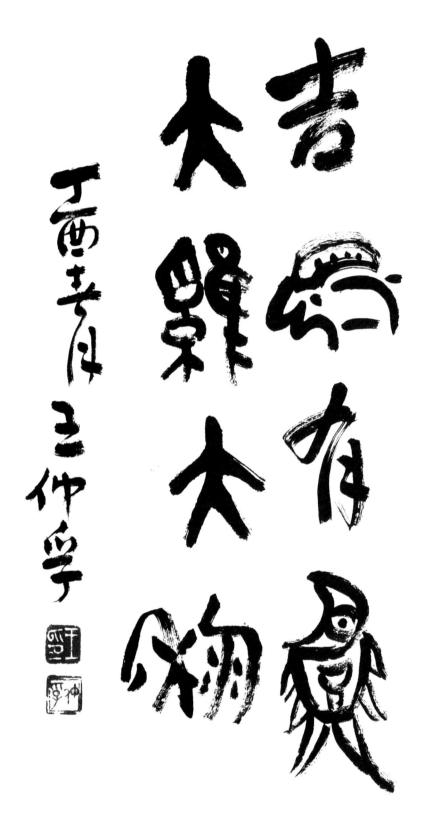

吉羊有魚　大雞大利

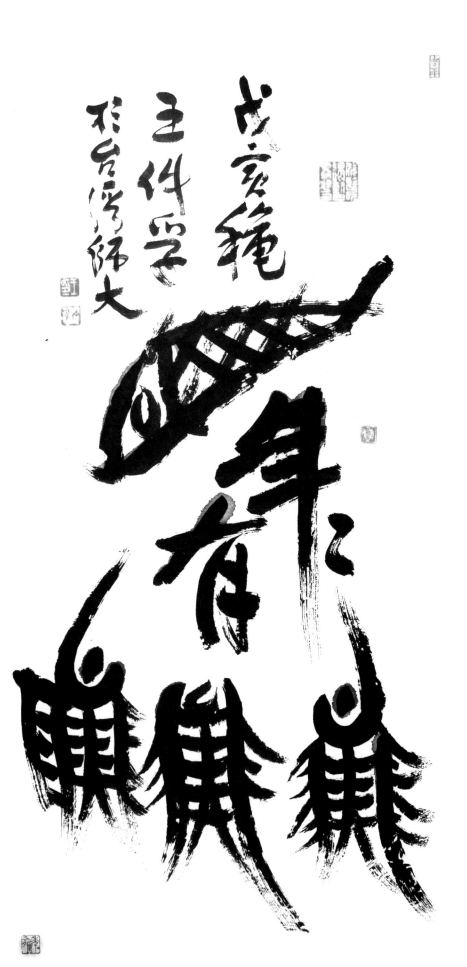

年年有魚

53

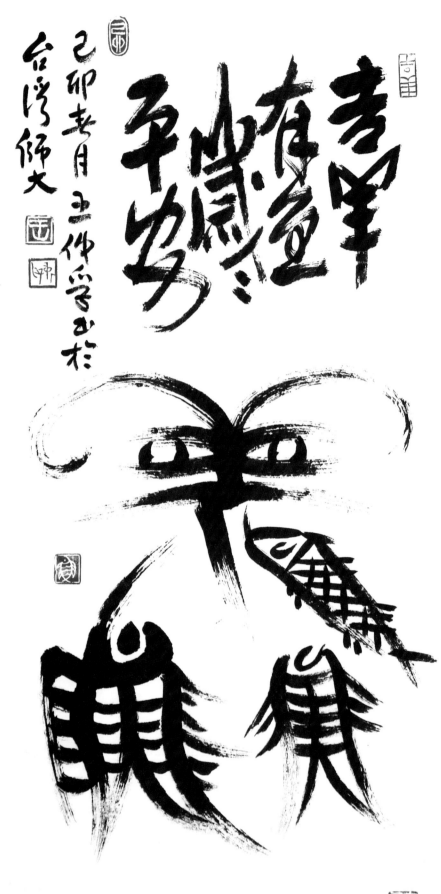

吉羊有魚　歲歲平安

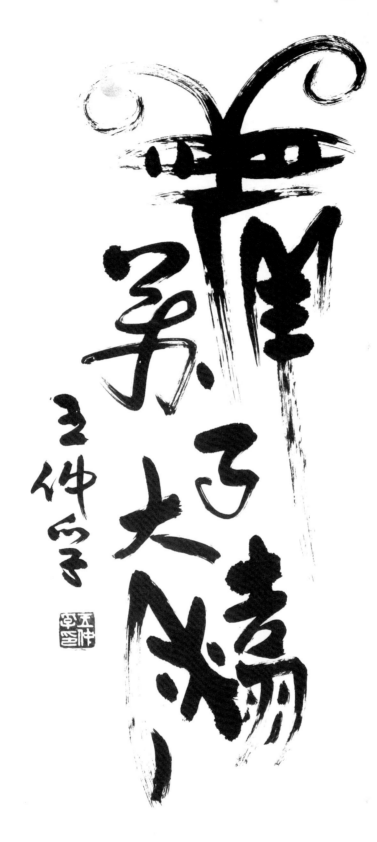

羊羊好大嬌

王仲

羊羊萬事大吉利

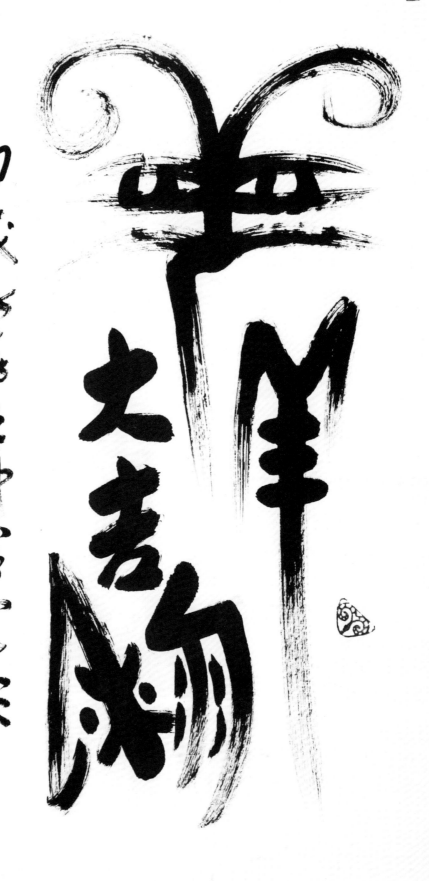

甲戌新春 三件品質完善在
台灣師大

羊羊大吉利

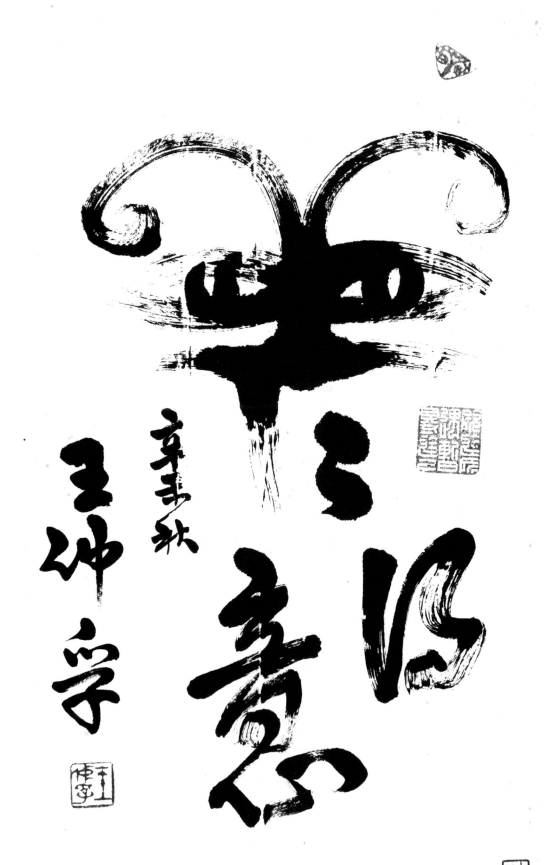

辛羊秋

王仲平

羊羊得意

辛卯年春月 王仲采

兔寶來臨 喜從天降

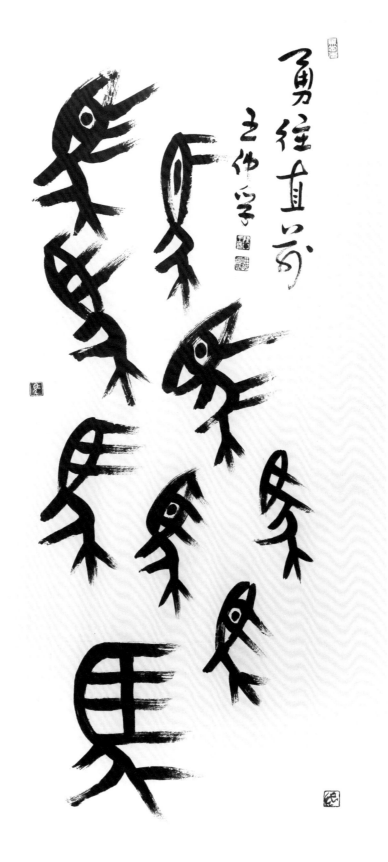

勇往直前

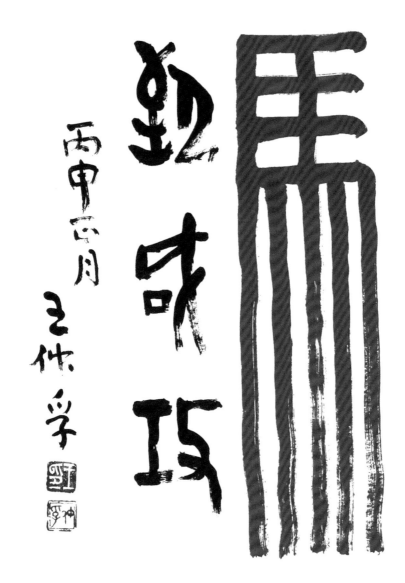

馬到成功

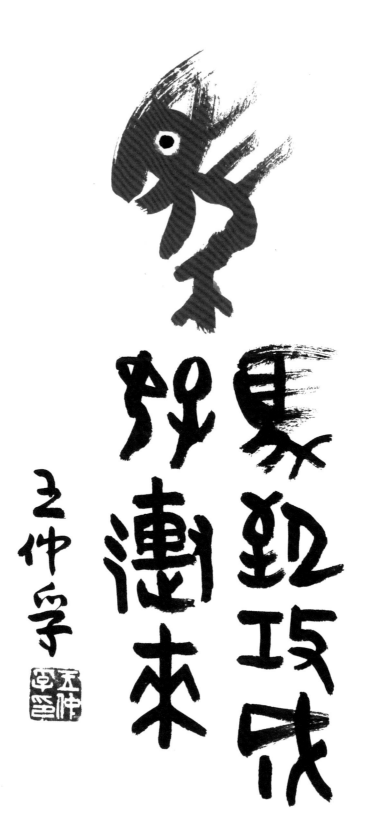

馬到功成好運來

喜從天降

三仲父

喜從天降

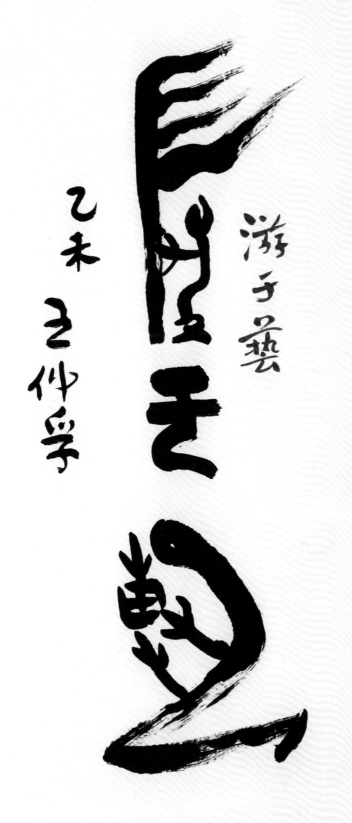

游于藝

乙未之仲冬

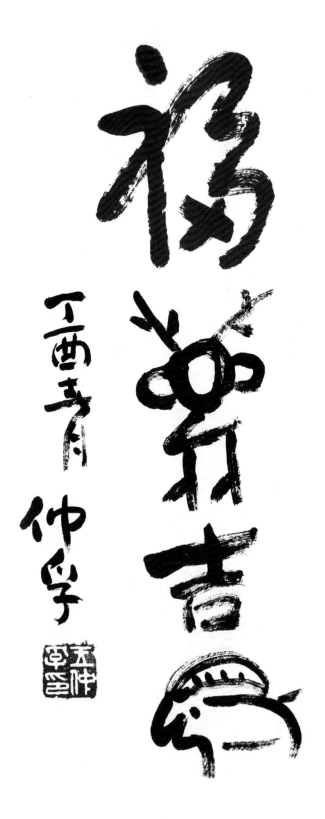

福鹿吉羊

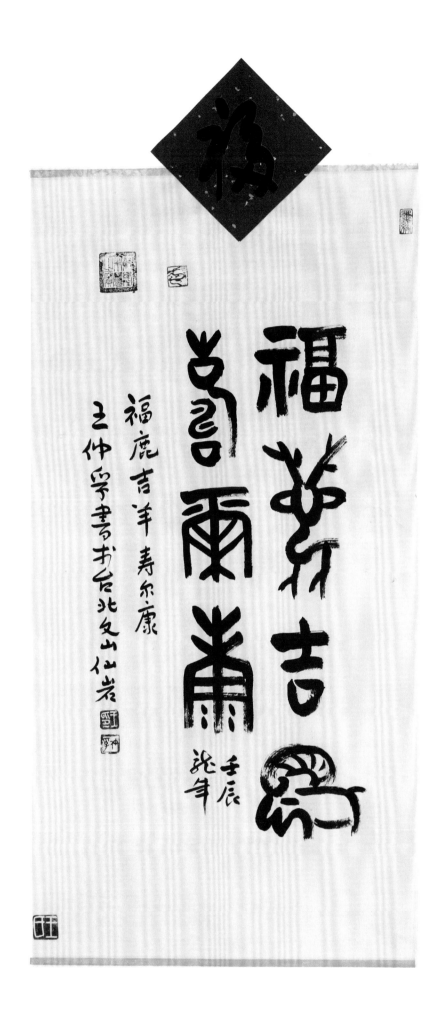

福鹿吉羊壽爾康

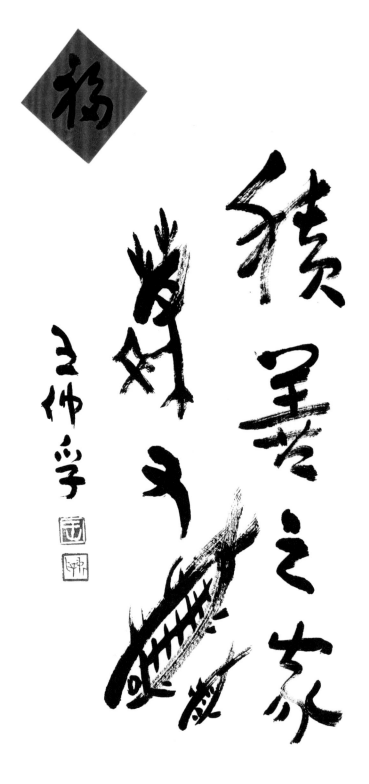

積善之家慶有魚

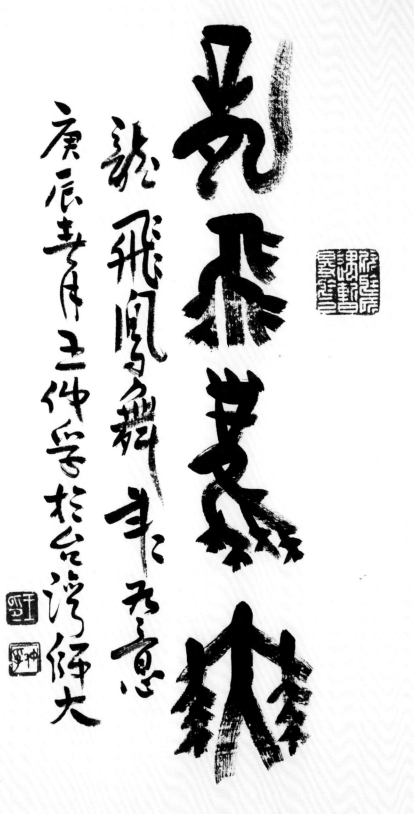

龍飛鳳舞

龍飛鳳舞 生生不息

庚辰春月王仲孚於台灣師大

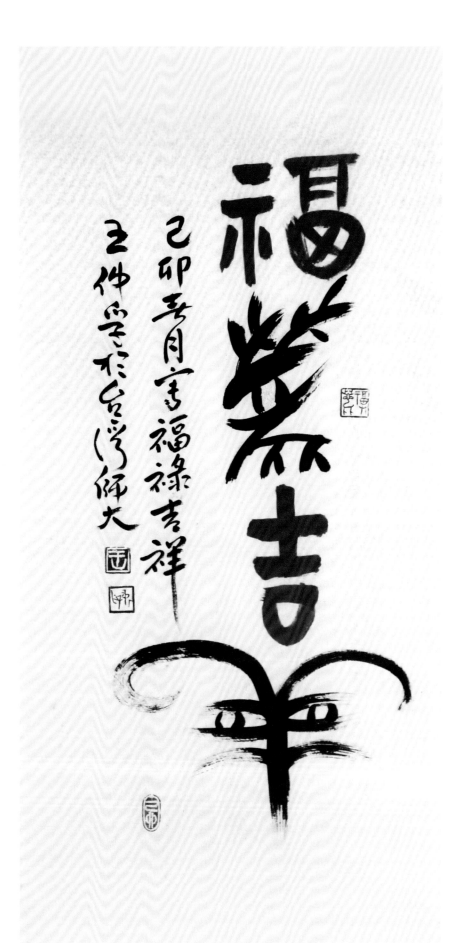

福鹿吉羊

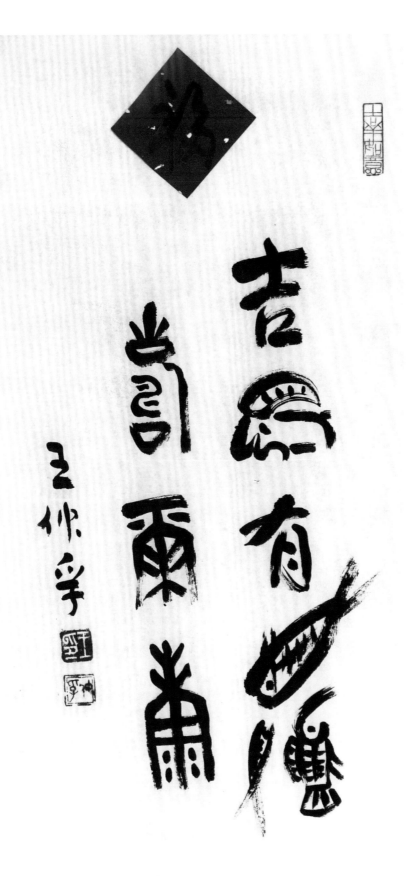

吉羊有魚壽爾康

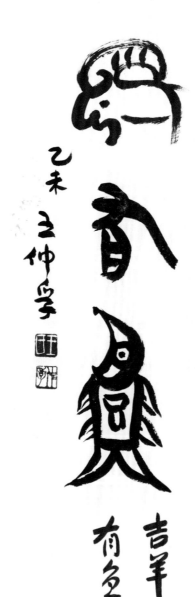

吉羊有魚

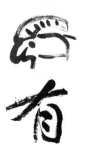
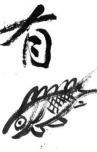
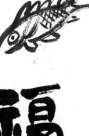

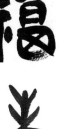
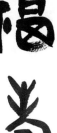
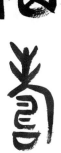
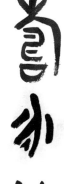

吉羊有魚　福壽永康

乙未羊年大吉　王仲学

金文馬字諸形

乙未　王仲学

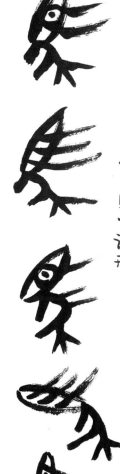

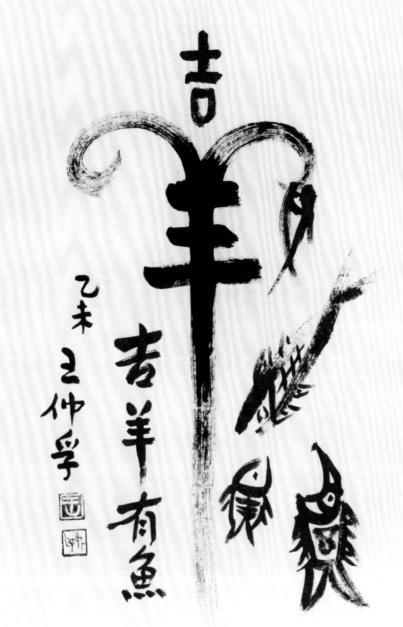

吉羊有魚

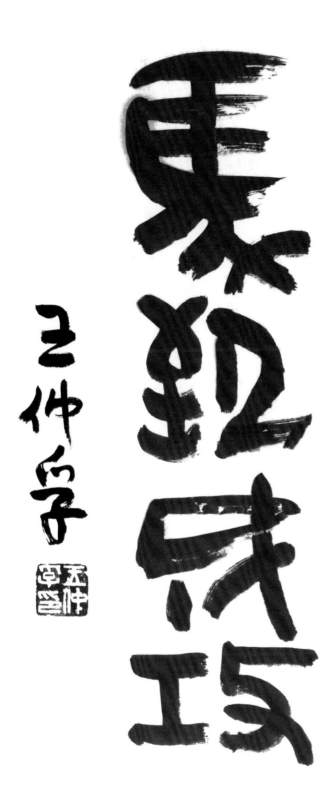

馬到成功

吉羊如意 年年有魚

福壽康寧

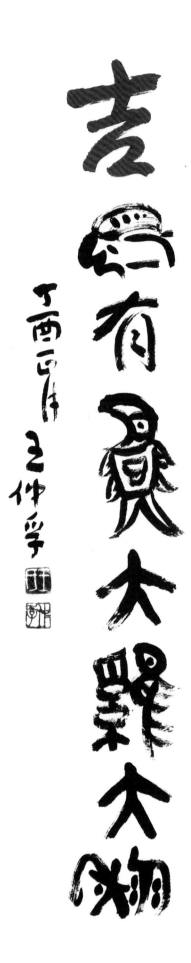

吉羊有魚　大雞大利

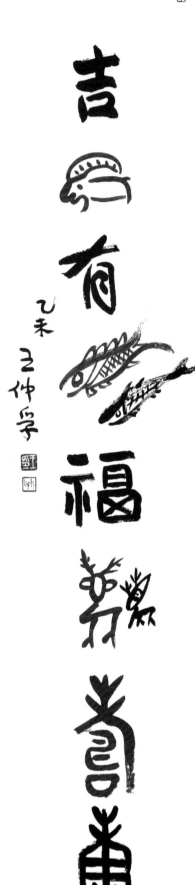

吉羊有魚　福鹿壽康

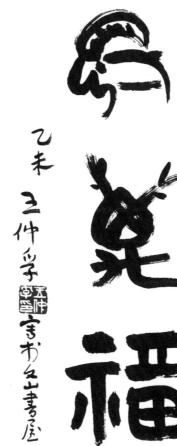

吉羊萬福

乙未
三仲丹孚
宣书白山書屋

吉羊萬福

吉羊萬福

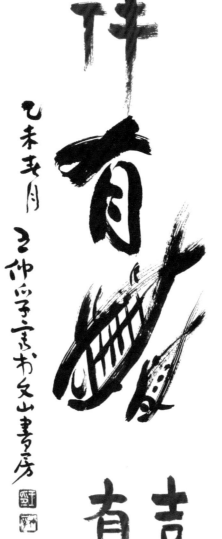

吉祥有魚

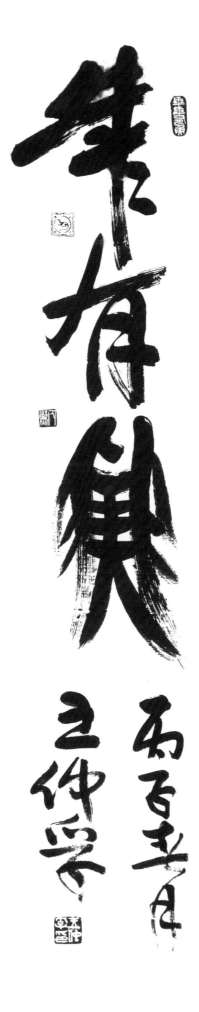

年年有魚

福壽永康

丁酉春月
大雞大利
仲孚

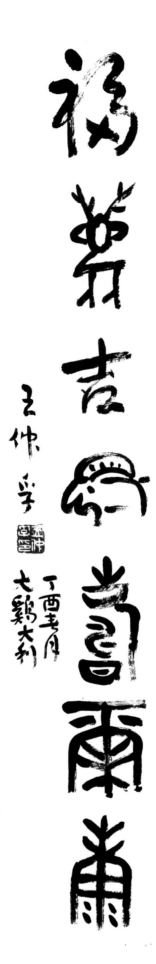

壬仲學

丁酉春月
七鷄大利

福鹿吉羊壽爾康

福壽昌庸

丙戌仲秋學

福鹿
壽康

福鹿壽康

福壽康寧

王仲孚

丁酉喜月
大羅大翔

吉羊有魚

乙未 王仲孚

吉羊有魚

吉羊有魚

84

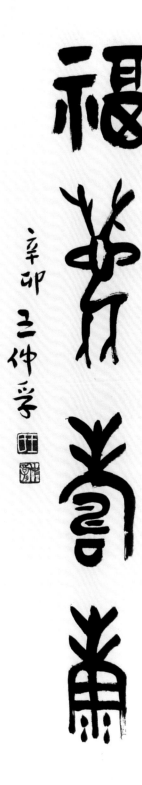

辛卯二仲孚

福鹿壽康

印鑑收藏

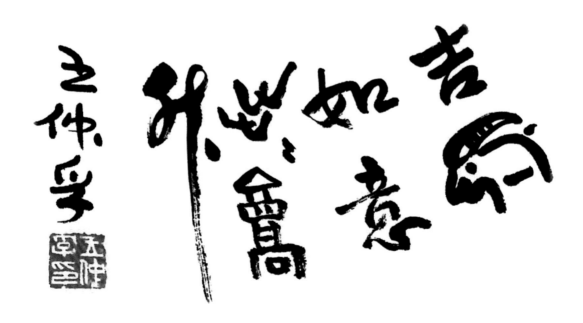

數十年來，承蒙各位好友贈送印章甚多，計有姓名章、藏書章、紀年章、閑章等，皆造詣深湛，使我視如珍寶，因為這些印章的一刀一筆都含有珍貴的友誼，也使本書畫冊各幅字畫增加無限光彩，茲不敢掠美，謹將著者大名及所刻印章簡介於後。

李源先生，台灣業餘篆刻家

張作彧先生，台灣業餘篆刻家

金士為先生，韓籍業餘篆刻家

呂品先生，北京專業篆刻家

李元慶先生，台灣專業書法、國畫篆刻家

程之鈺先生，台灣業餘書法篆刻家

羅德星先生，台灣業餘篆刻家

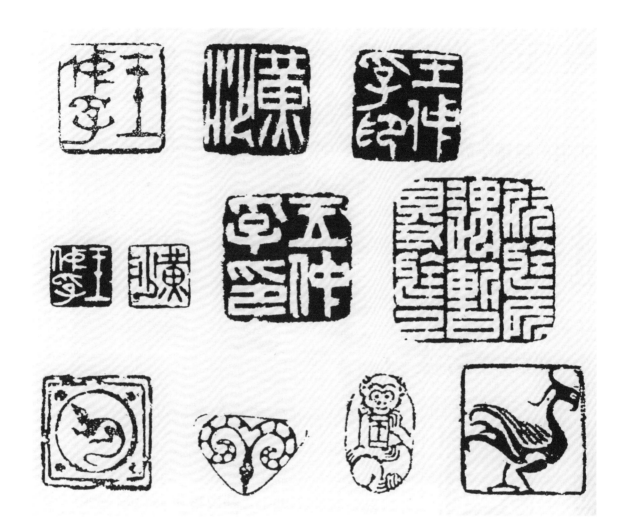

魏杰先生，陝西西安專業篆刻名家

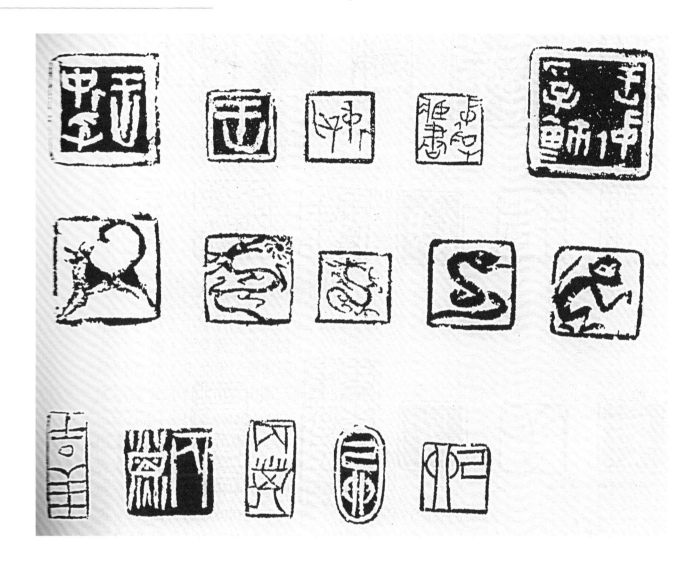

吳信政先生，台灣師大地理系教授，業餘篆刻家

國家圖書館出版品預行編目資料

王仲孚書法文字畫個展紀念冊 / 王仲孚著
--初版-- 臺北市：博客思出版事業網：2019.12
ISBN：978-957-9267-34-2（平裝）

1.書法 2.甲骨文 3.作品集
942.11 108014503

王仲孚書法文字畫個展紀念冊

作　　者：王仲孚
編　　輯：張加君
美　　編：塗宇樵
封面設計：塗宇樵
出 版 者：博客思出版事業網
發　　行：博客思出版事業網
地　　址：台北市中正區重慶南路1段121號8樓之14
電　　話：(02)2331-1675或(02)2331-1691
傳　　真：(02)2382-6225
E—MAIL：books5w@gmail.com或books5w@yahoo.com.tw
網路書店：http://bookstv.com.tw/
　　　　　https://www.pcstore.com.tw/yesbooks/
　　　　　博客來網路書店、博客思網路書店
　　　　　三民書局、金石堂書店
總 經 銷：聯合發行股份有限公司
電　　話：(02) 2917-8022　　傳真：(02) 2915-7212
劃撥戶名：蘭臺出版社 帳號：18995335
香港代理：香港聯合零售有限公司
地　　址：香港新界大蒲汀麗路 36 號中華商務印刷大樓
　　　　　C&C Building，36,Ting，Lai，Road，Tai,Po，New,Territories
電　　話：(852)2150-2100　　傳真：(852)2356-0735
出版日期：2019年12月 初版
定　　價：新臺幣280元整（平裝）
ISBN：978-957-9267-34-2